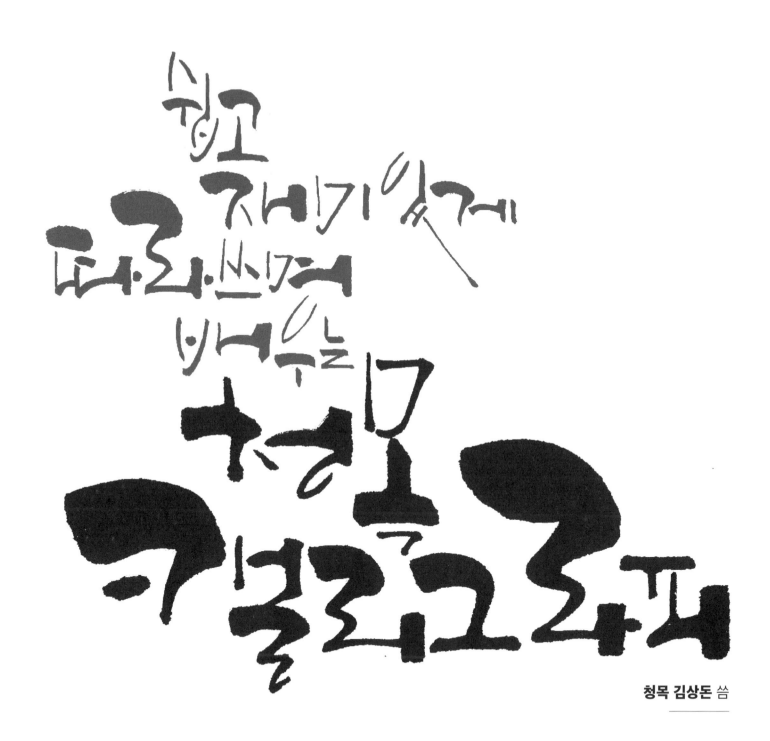

쉽고 재미있게
따라쓰며 배우는
청목
캘리그라피

청목 김상돈 씀

푸른미디어

머리말

세상에는 서로 다른 사람들이 서로 다른 생각을 가지고 '조화'라는 단어를 통해 아름다움을 만들어가고 있다.
글자도 마찬가지다. 캘리그라피라 하면 대부분의 사람은 단지 아름다운 글씨, 예쁜 글씨라고 이야기한다.
캘리그라피는 글자 한 자, 한 자의 아름다움이 아닌, 서로 다른 모습의 글자들이 모여 나름의 질서를 만들어내고 변화를 느끼게 하는 작업이다.

좋은 드라마 혹은 재밌는 드라마는 주인공을 비롯하여 각 각의 맡은 배역에서 최선을 다할 때 만들어진다. 주연과 조연, 주막집 주모, 나그네, 그냥 지나가는 사람1,2,3 등등
이러한 서로 다른 배역들이 조화를 만들어갈 때 비로소 좋은 작품이 나오듯이 캘리그라피는 단순히 글자로서의 미적 표현에 머무는 것이 아닌 글 전체의 조화를 생각해야 한다는 것이다.

캘리그라피에는 다음과 같은 규칙이 있다.
첫째, 자연스러운 선의 움직임
둘째, 글자, 단어의 느낌 표현
셋째, 선의 강약과 거칠고 미끈하고 섬세하고 투박하고 강하고 약한 글자의 변화
넷째, 글자 개별이 아닌 전체 덩어리 감을 표현

본 책을 따라 쓰다 보면 위의 네 가지 규칙을 쉽게 이해하게 될 것이다.

캘리그라피의 세계는 무한하다. 앞으로도 다양한 방식으로 계속 발전되리라 본다.
캘리그라피를 쉽게 배우는 방법은 모방에서 출발한다. 많이 쓰다 보면 자기만의 색을 가진 개성 있는 캘리그라피를 쓸 수 있다.
그리고 가장 중요한 것은 좋아해야 한다.
그렇게 하나하나 따라 쓰고 좋아하다 보면 실력 있는 캘리그라퍼가 되리라 확신한다.
이 책을 통해 캘리그라피를 사랑하는 독자들이 더 멋진 캘리그라퍼가 되기를 진심으로 바란다.

청목캘리그라피 연구실에서

청목체 캘리그라피 잘 쓰는 법

1. 청목체는 필압 조절에 의한 선의 강약과 질감을 표현하는 것에 중점을 둔 캘리그라피의 양 식이다. 따라서 본 교재는 필압 조절에 의해 쓰도록 설명을 부분적으로 표시하여 이해를 돕고 쉽게 배울 수 있도록 구성했다. 여기서 필압이란 붓의 누르고 힘을 빼는 정도의 힘 조절을 이야기한다.

2. 청목체는 글자의 크기 변화를 많이 주어 글자의 크고 작은 정도의 차이를 넓혀서 써야 한다. 이것은 글자의 크기에 의한 비례감을 주어 조형미를 표현하고자 한 것이다.

3. 청목체는 가로선과 세로선이 수평과 수직의 통일감을 기본으로 써야 한다. 반드시 가로선은 수평을 유지하고, 세로선은 90도 수직 선으로 써야 한다.

4. 청목체는 글자의 높낮이의 변화를 주어 일직선상의 글씨보다는 높고 낮은 운동감을 통해 조형적 아름다움을 표현해야 한다.

5. 선의 두께는 가장 가는 선부터 가장 두꺼운 선까지 다양한 선이 모여서 입체감을 주도록 해야 한다.

6. 붓의 크기는 모나미 볼펜 크기 정도의 붓이면 쉽게 쓸 수 있다. 붓끝까지 먹물을 묻히고 먹물의 양을 조절하면서 붓끝이 송곳처럼 뾰족할 때 글씨를 써야 한다. 그래야 선이 원하는 모양으로 표현할 수 있다.

7. 붓을 잡는 방법은 평소 필기 습관대로 자유롭게 잡고 쓴다. 서예의 붓 잡는 방식은 적합하지 않다.

8. 붓은 사용 후 흐르는 물에 빨아서 잘 말려두어야 오래 쓸 수 있다.

9. 청목체는 'ㅇ', 'ㅁ', 'ㅂ'의 선이 붙지 않아서 면이 아닌 선으로 인식하도록 써야 한다.

10. 청목체는 받침이 있는 글자의 모든 받침은 작고 가늘게 써야 한다.

11. 청목체는 자간을 좁혀서 덩어리감을 만들어야 한다.

12. 청목체는 글의 흐름을 염두 해서 배치를 해야 한다. 글은 흐름이 중요하므로 먼저 습작을 한 후 쓰면 도움이 된다. 글의 배치는 많은 연습을 통해 배워야 하며, 따라쓰기 교재를 통해 감각을 익혀야 한다.

13. 청목체의 글씨는 가는 선 연습을 많이 해야 한다. 특히, 가는 선은 붓의 필압에 의해 써야 하므로 연습을 많이 하다 보면 자연스럽게 쓸 수 있다.

14. 청목체에서 중요한 것은 붓의 속도다. 속도에 의해 거칠고 매끈한 선의 질감을 표현이 된 다. 이러한 속도에 의한 연습으로 질감 표현 능력을 키우는 것이 좋다.

15. 청목체에서 훈련이 되면 청목어눌체(조형체)를 써보면 또 다른 느낌을 만들어 낼 수 있다.

'ㅂ'을 완전히 닫지 않게 쓰며 선으로 'ㅂ'을 만들어야 한다.

'ㅗ'의 시작은 가늘게 내려오면서 힘을 준다.

받침은 공통적으로 가늘고 작게 쓴다.
'ㅁ'은 삼각형 형태로 표현한다.

A

'ㅗ' 윗선은 반드시 가늘게 해서 두께의 변화를 준다. 각기 다른 크기로 표현하고 점이 선에 붙지 않아야 한다. 받침 'ㅇ'은 반드시 위의 'ㅇ'보다 작게 쓰고, 각도는 45도 이하로 표현한다.

'ㄱ'은 처음에는 붓을 눌러서 쓰며 끝으로 갈수록 힘을 줄여 두께를 조절한다. 받침 'ㅇ'을 표현할 때 선이 열린 'ㅇ'으로 표현한다.

A 부분은 선의 두께를 생각하며 한 획으로 표현한다. 'ㄴ' 받침은 가늘고 예민하게 표현하고 윗글에 좁게 붙여 표현한다.

'ㄴ'은 세로선과 가로선의 두께에 변화를 준다. 받침 'ㄹ'은 두께의 강약을 주고 작게 쓰며 역사다리꼴 모양으로 표현한다.

'ㄷ'의 처음 획은 두 번째 획과 붙지 않게 하며, 선의 두께를 조절한다.

'ㅁ'을 쓸 때 선이 서로 붙지 않게 표현한다. 선이 모여서 면이 되는 게 중요하다. 'ㅂ' 받침 역시 선이 모여 면을 만들어여 한다. 작고 가늘게 표현한다.

'ㅂ' 받침을 이어쓰는 형식이다.

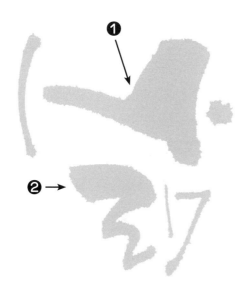

받침 글자가 두 개인 경우 각각 두께와 강조가 다르게 표현한다. ❶번 선을 굵게 표현하면 ❷번 선도 굵게 표현하는 게 조화롭게 보인다.

두 개의 받침 글자는 뒤 받침을 살짝 아래로 내려 표현한다.

받침 'ㅅ'은 두 개의 선중 나중의 선을 더 길게 빼어 표현한다.

선의 굵기를 다양하게 표현한다.

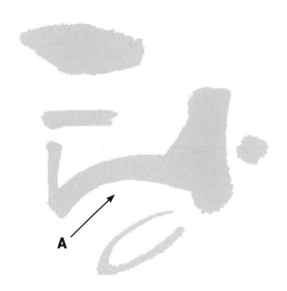

A 부분의 가로선을 곡선의 형식으로 표현한다. 가로형 글자의 경우 받침 글자는 넓게 표현한다.

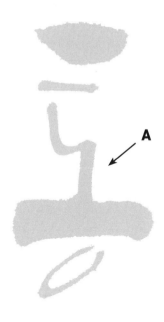

A 부분의 경우 한 획으로 처리한다. 세로형 글자의 경우 받침 글자는 좁게 표현한다.

'ㅍ'의 경우 처음 세로선은 위 가로선에 붙고 두 번째 세로선은 아래 가로선에 붙여 표현한다.

'ㄲ'의 경우 처음 'ㄱ'은 크고 두껍게, 두 번째 'ㄱ'은 작고 얇게 아래로 배치한다.

'ㄸ', 'ㅉ'의 경우도 앞 페이지의 'ㄲ'과 같은 형식으로 표현한다.

'ㅉ'의 크기 변화를 주어 표현한다.

A
↓

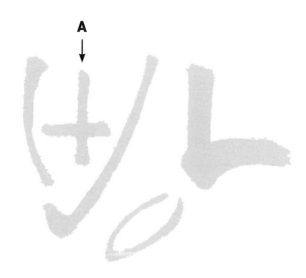

'ㅃ'의 경우 A 부분의 획을 하나로 표현한다. 그렇지 않을 경우
획이 많아 복잡해 보인다.

'ㅆ'의 경우 첫 번째 'ㅅ'보다는 두 번째 'ㅅ'을 굵게 표현한다.

받침 'ㅅ'의 경우 첫 번째 획은 가늘게, A 부분의 두 번째 획은 길게 표현한다. 각도를 세심히 보고 너무 좁거나 벌어지지 않게 하며 끝 선이 날리지 않게 표현한다.

받침 'ㅁ'의 경우 선이 서로 붙지 않게 작고 가늘게 표현한다.

'고'자와 '창'자는 높낮이에 변화를 준다. 글자 사이는 좁혀서 덩어리감을 준다.

'엄'자와 '마'자는 글자 크기에 변화를 준다. '엄'자의 'ㅓ'은 굵게 표현한다.

'사'자 위의 '랑'자의 'ㄹ'은 굵고 올라타게 표현하여 덩어리감을 준다.

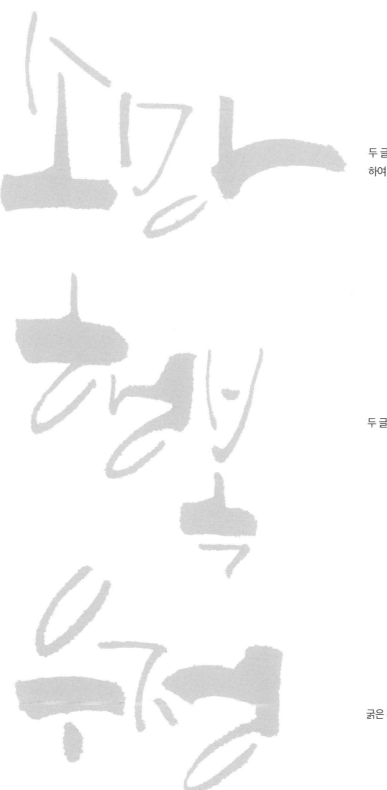

두 글자의 경우 첫 글자 보다 두 번째 글자를 약간 아래로 배치
하여 표현한다.

두 글자의 경우 자간을 좁혀 덩어리감을 이루는 것이 좋다.

굵은 획과 가는 획으로 표현하는 것이 좋다.

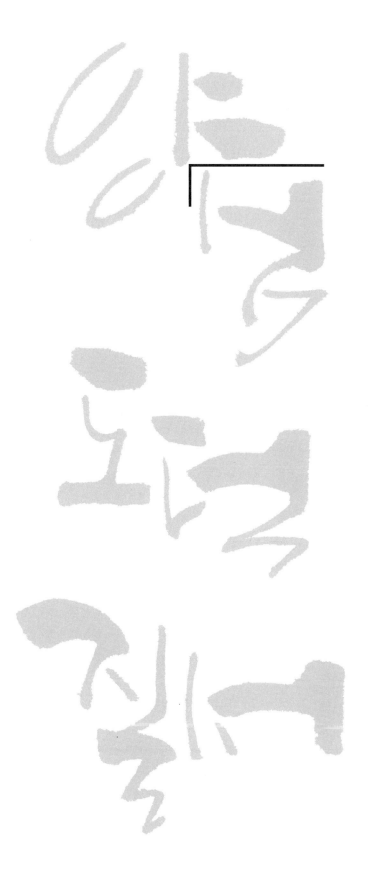

두 글자 모두 받침이 있는 경우 앞 글자 받침 옆으로 뒤 글자를
배치하는 것이 좋다.

앞 글자에 받침이 없는 경우 작게 표현하고 뒤 글자에 받침이
있는 경우 크게 강조하여 비례감을 표현한다.

앞 글자에 받침이 있고 뒤 글자에 받침이 없는 경우 뒤 글자를
중앙에 배치한다.

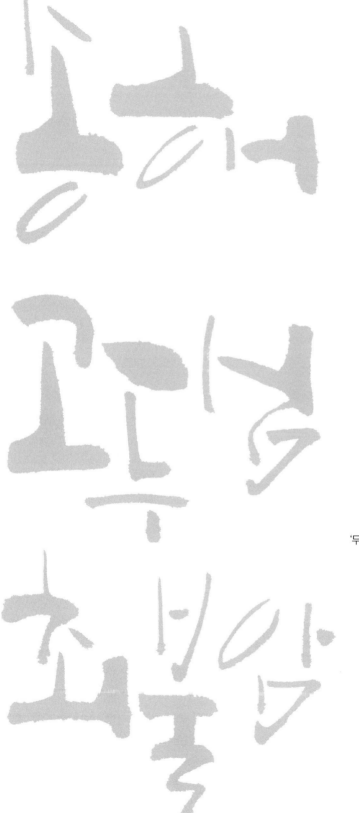

'두'자와 '불'자처럼 받침의 유무에 따라 높낮이를 조절한다.

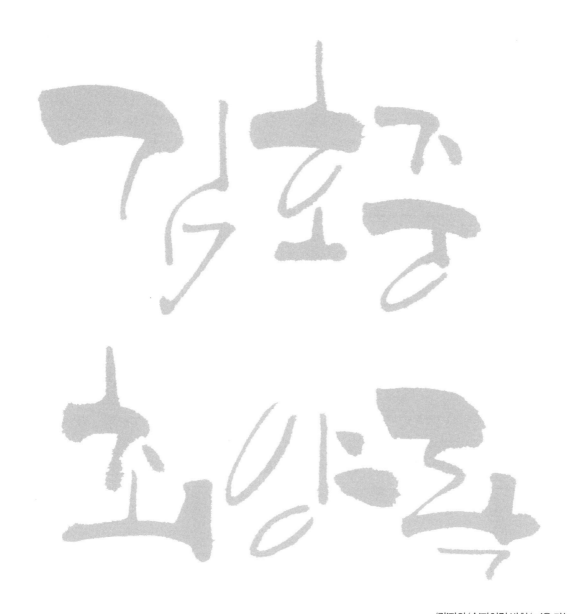

'락'자와 '숙'자처럼 받침 'ㄱ'은 가늘고 작게 표현한다.

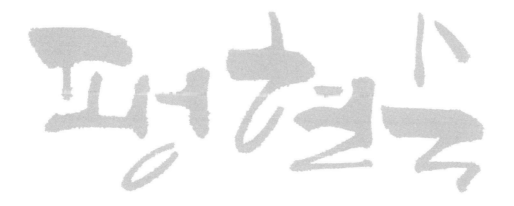

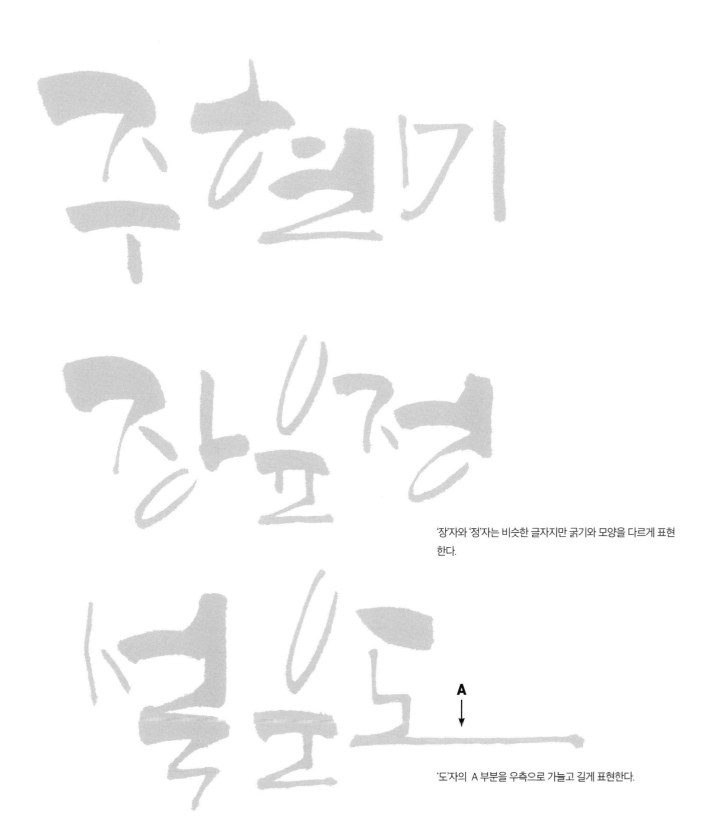

'장'자와 '정'자는 비슷한 글자지만 굵기와 모양을 다르게 표현한다.

A

'도'자의 A 부분을 우측으로 가늘고 길게 표현한다.

'성'자의 경우 'ㅅ'은 가늘게 표현하고 모음 'ㅓ'는 굵게 표현한다. '상'자의 경우 같은 'ㅅ'이지만 모음 'ㅏ'처럼 바깥쪽으로 획이 향할 땐 'ㅅ'의 우측 획을 굵게 표현한다.

'나'자처럼 받침이 없는 글자는 받침이 있는 '심'자와 '남'자의 글
자보다 납작하게 표현한다.

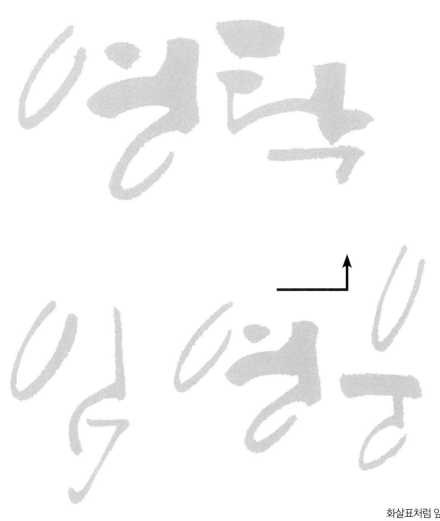

화살표처럼 앞 글자보다 'ㅇ'을 높게 표현한다.

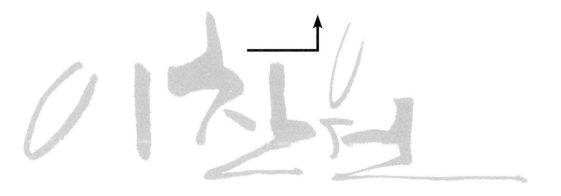

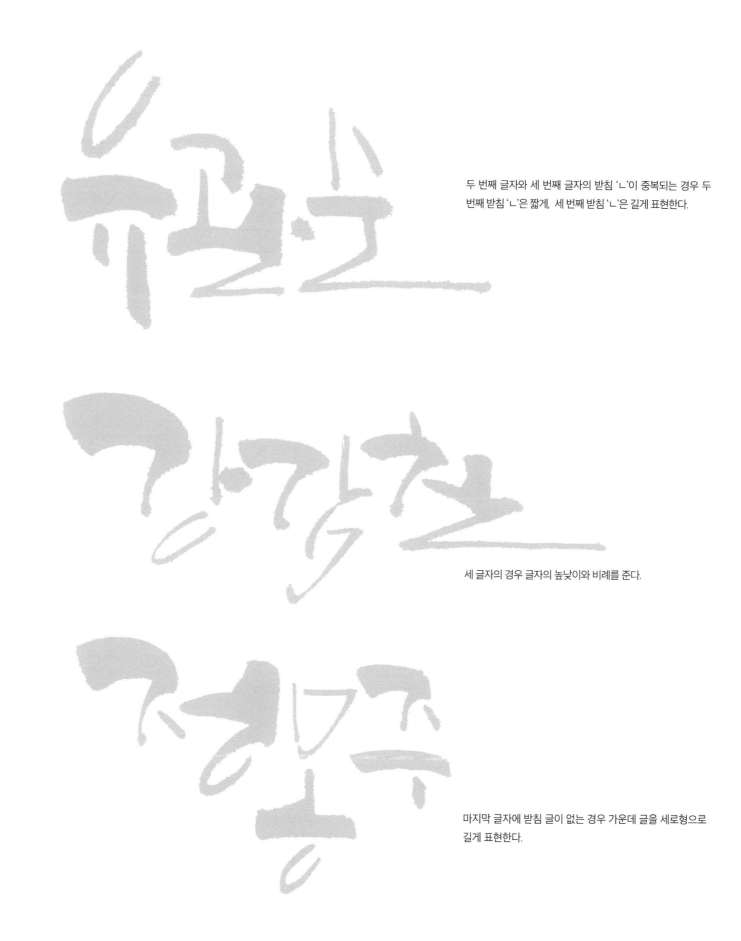

두 번째 글자와 세 번째 글자의 받침 'ㄴ'이 중복되는 경우 두
번째 받침 'ㄴ'은 짧게, 세 번째 받침 'ㄴ'은 길게 표현한다.

세 글자의 경우 글자의 높낮이와 비례를 준다.

마지막 글자에 받침 글이 없는 경우 가운데 글을 세로형으로
길게 표현한다.

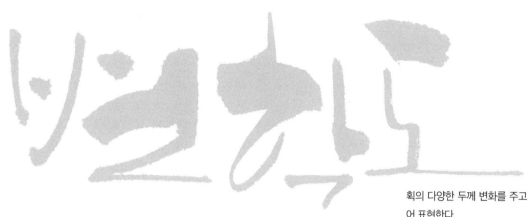

획의 다양한 두께 변화를 주고 받침 글자의 크기에 변화를 주어 표현한다.

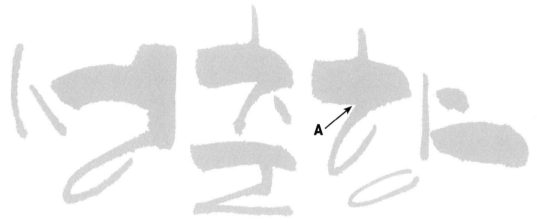

'ㅓ'의 경우 한 획으로 받침 'ㅇ'까지 연결 동작으로 쓴다. 'ㅎ'의 경우 'ㅗ'와 'ㅇ'은 한 획으로 표현하고 A 부분부터 붓의 힘을 빼고 날렵하게 표현한다.

'이'자의 경우 단순하게 'ㅇ'을 가늘고 타원의 형태로 표현하고, '몽'자의 'ㅗ'의 경우 세로 획은 가늘게, 가로 획은 굵게 표현한다. '룡'자의 'ㄹ'의 경우 처음엔 굵게 시작하여 중간부터 힘을 빼 가늘게 표현한다.

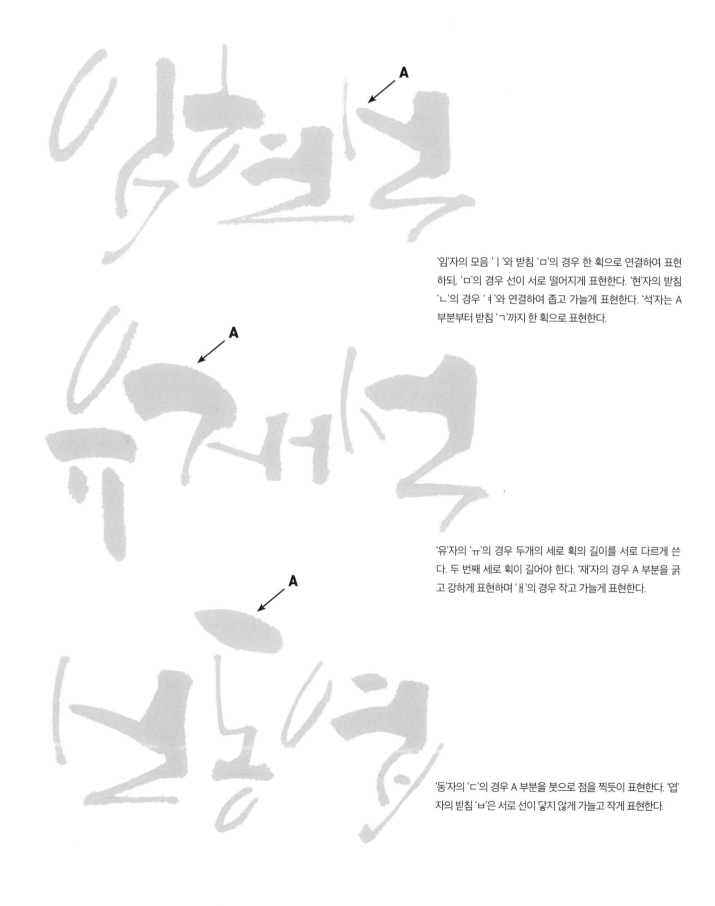

‘임'자의 모음 ‘ㅣ'와 받침 ‘ㅁ'의 경우 한 획으로 연결하여 표현하되, ‘ㅁ'의 경우 선이 서로 떨어지게 표현한다. ‘현'자의 받침 ‘ㄴ'의 경우 ‘ㅕ'와 연결하여 좁고 가늘게 표현한다. ‘석'자는 A 부분부터 받침 ‘ㄱ'까지 한 획으로 표현한다.

‘유'자의 ‘ㅠ'의 경우 두개의 세로 획의 길이를 서로 다르게 쓴다. 두 번째 세로 획이 길어야 한다. ‘재'자의 경우 A 부분을 굵고 강하게 표현하며 ‘ㅐ'의 경우 작고 가늘게 표현한다.

‘동'자의 ‘ㄷ'의 경우 A 부분을 붓으로 점을 찍듯이 표현한다. ‘엽' 자의 받침 ‘ㅂ'은 서로 선이 닿지 않게 가늘고 작게 표현한다.

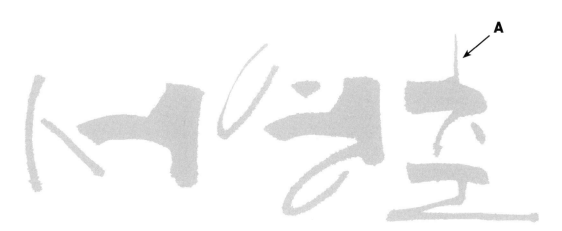

'춘'자의 A 부분은 가늘고 길게 표현한다.

'배'자의 'ㅐ'의 경우 굵기의 강약을 주어 한 획으로 표현한다.

'이'자와 '기'자의 경우 받침 글자가 없으므로 굵기의 변화를 준다.

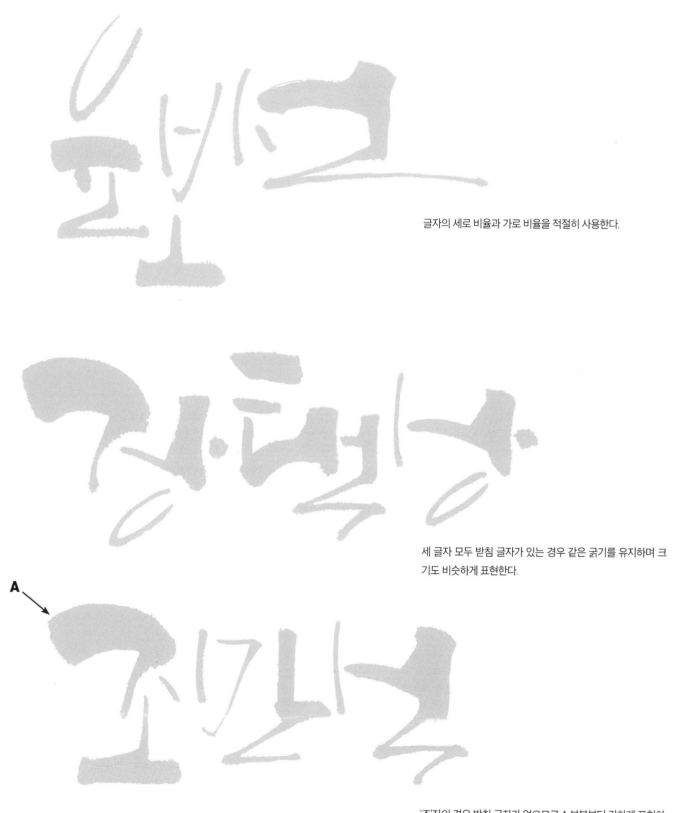

글자의 세로 비율과 가로 비율을 적절히 사용한다.

세 글자 모두 받침 글자가 있는 경우 같은 굵기를 유지하며 크기도 비슷하게 표현한다.

A

'조'자의 경우 받침 글자가 없으므로 A 부분부터 강하게 표현하여 비례감을 맞춘다.

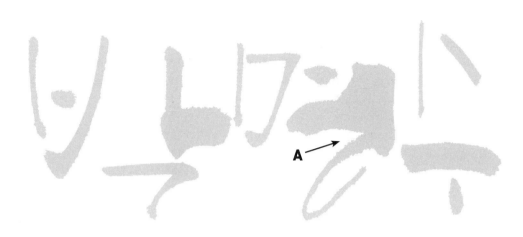

'명'자의 A 부분의 경우 한 획으로 굵게 쓰다 힘을 빼 'ㅇ'을 표현한다. '수'자의 'ㅅ'과 'ㅜ'의 경우 획이 서로 떨어지게 표현한다.

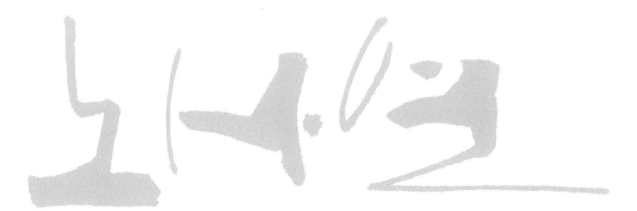

'연'자의 'ㅇ'의 경우 다른 글자보다 조금 윗쪽에 표현한다.

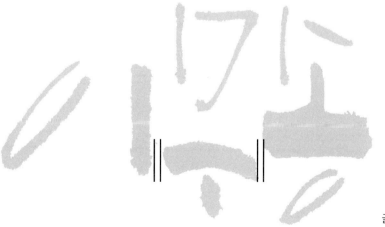

글자의 자간을 촘촘히 표현한다.

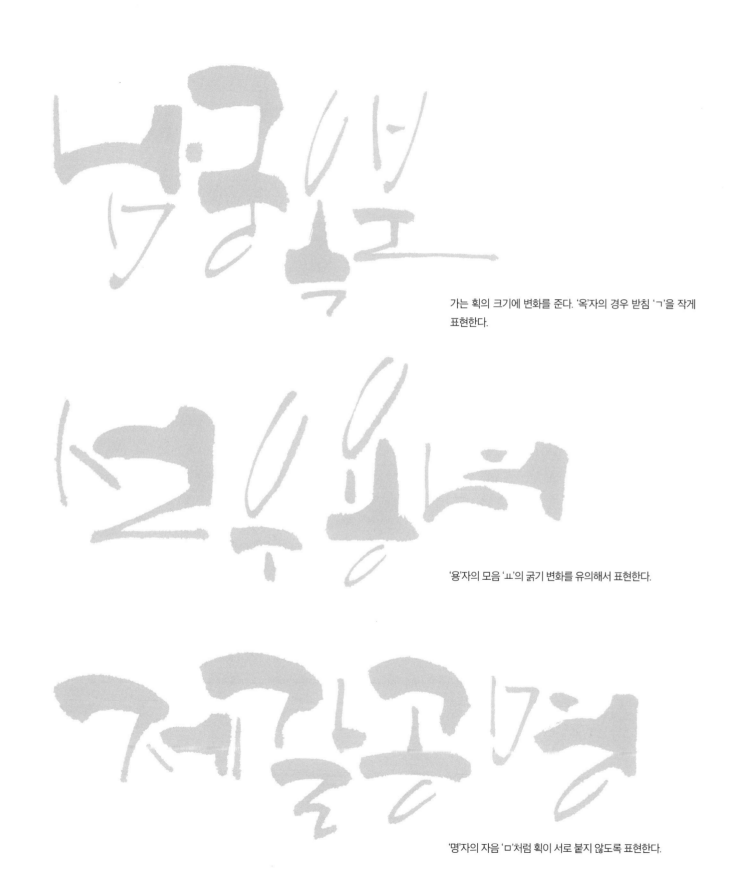

가는 획의 크기에 변화를 준다. '옥'자의 경우 받침 'ㄱ'을 작게
표현한다.

'용'자의 모음 'ㅛ'의 굵기 변화를 유의해서 표현한다.

'명'자의 자음 'ㅁ'처럼 획이 서로 붙지 않도록 표현한다.

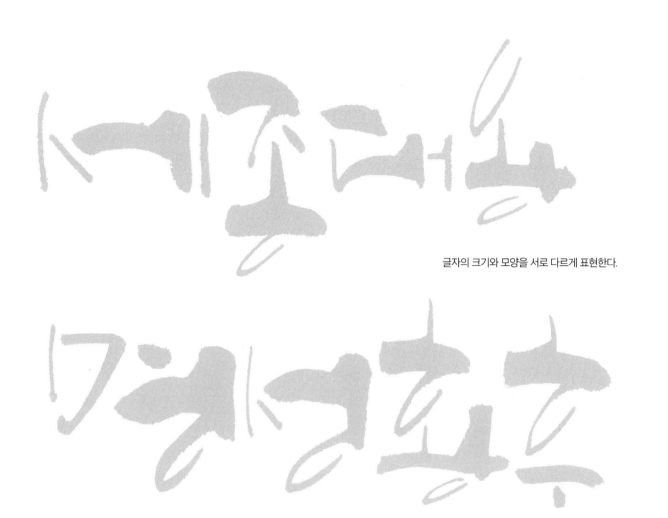

글자의 크기와 모양을 서로 다르게 표현한다.

'황'자와 같이 복잡한 글자 일수록 'ㅇ'과 같이 받침은 작고 가늘게 표현한다.

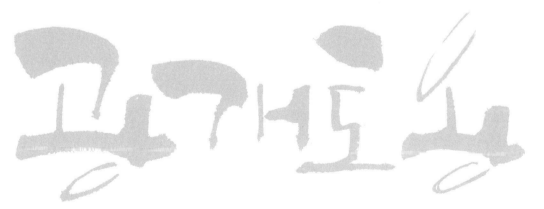

'왕'자의 'ㅇ'이 한 글자 안에 위아래로 있는 경우 아래의 'ㅇ'은 더 작고 가늘게 표현한다.

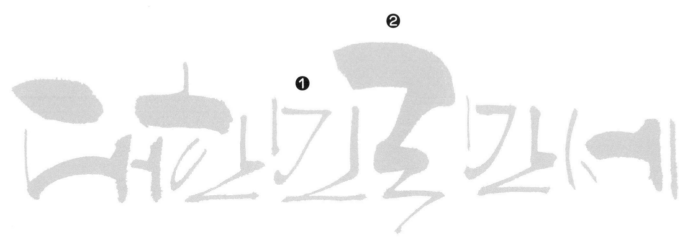

다 글자의 경우 강조할 글자를 선택해 전체적으로 돋보이게 표현한다. ❶번은 얇게, ❷번은 굵게와 같이 비례감을 강조한다.

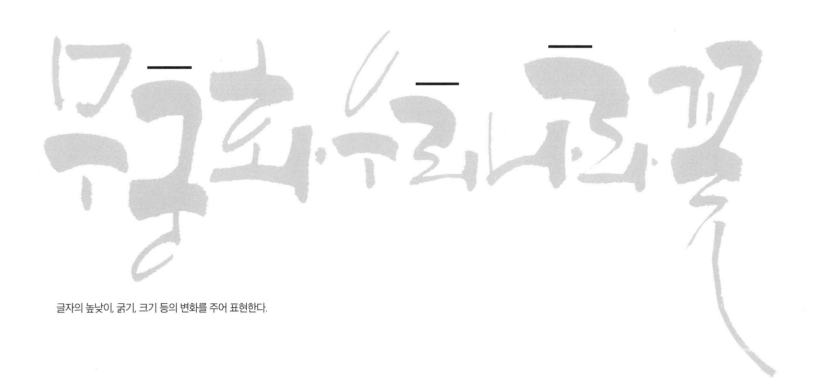

글자의 높낮이, 굵기, 크기 등의 변화를 주어 표현한다.

다 문장의 경우 한 문장은 작게 표현하고, 또 다른 문장은 굵게 표현한다.

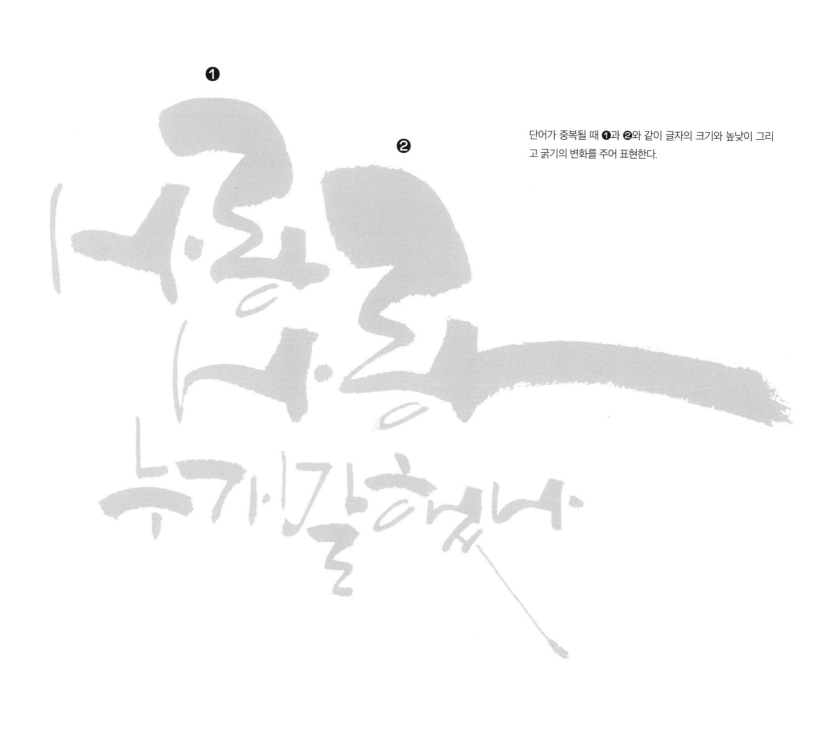

단어가 중복될 때 ❶과 ❷와 같이 글자의 크기와 높낮이 그리고 굵기의 변화를 주어 표현한다.

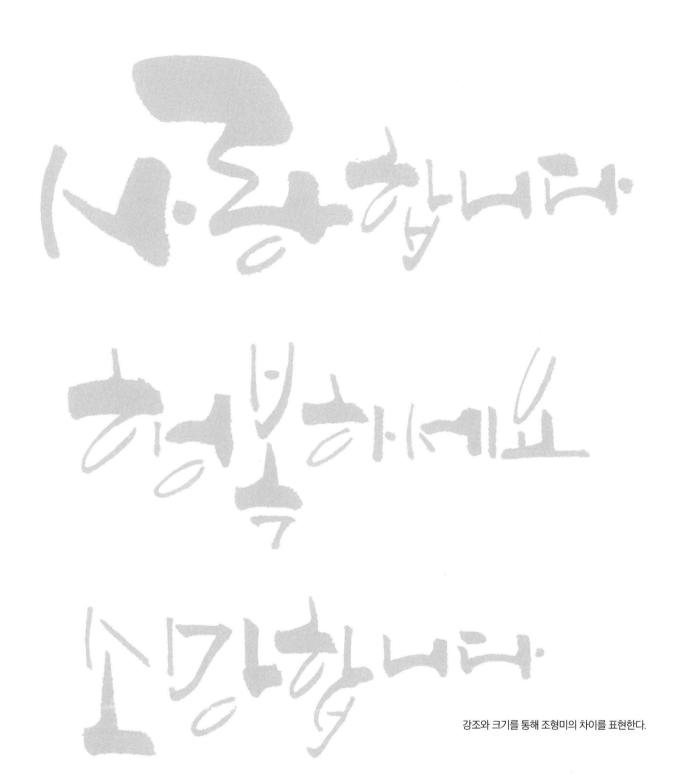

강조와 크기를 통해 조형미의 차이를 표현한다.

안녕하세요

굿모닝

청춘벅곡

젊음의 향기

조사 '의'자와 '에'자는 작고 가늘게 표현한다. 또한 '코스모스'의 '스'자의 높낮이와 크기의 변화를 표현한다.

코스모스향기

향기세퓨의강

국화꽃한송이

경기녹쿨

저서꽃덩이르

초등학교에필수코스

조사 '에'자와 '는'자는 작고 가늘게 표현한다.

바다에피는정이기

받침 'ㅁ'과 'ㅇ'은 가늘고 작게 표현한다.

할기꽃추석여행

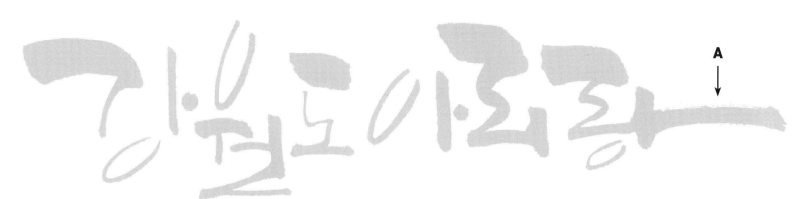

'랑'자의 모음 'ㅏ'와 같이 강조와 멋을 표현할 때 A 부분은 붓의 속도를 빠르게 사용한다.

대구팔공산

철렁각국수

공주여행

자간을 좁힘으로 덩어리감을 표현한다.

모음 'ㅕ', 'ㅛ', 'ㅑ', 'ㅠ' 등과 같이 두 개의 획이 중복된 경우 하나
는 짧고 가늘게, 하나는 굵고 길게 표현한다.

담양팔경

충주덕성

전주한속가을

'ㅇ'의 경우 획이 닫지 않고 열린 상태로 표현하며, 45도 각도로 가늘게 타원의 모양으로 표현한다.

수원한우갈비

'한우', '인조'와 같이 계단식으로 표현한다.

낳한느병과 인조

이병기계의 의병부

서태지와 아이들

양현석의 YG

개념철과 낭태기

'와'자, '의'자, '과'자처럼 조사는 크기와 선의 굵기 정도를 미리 파악하여 표현한다.

캘리그라피의 멋을 내기 위해 가늘고 긴 선으로 표현한다.

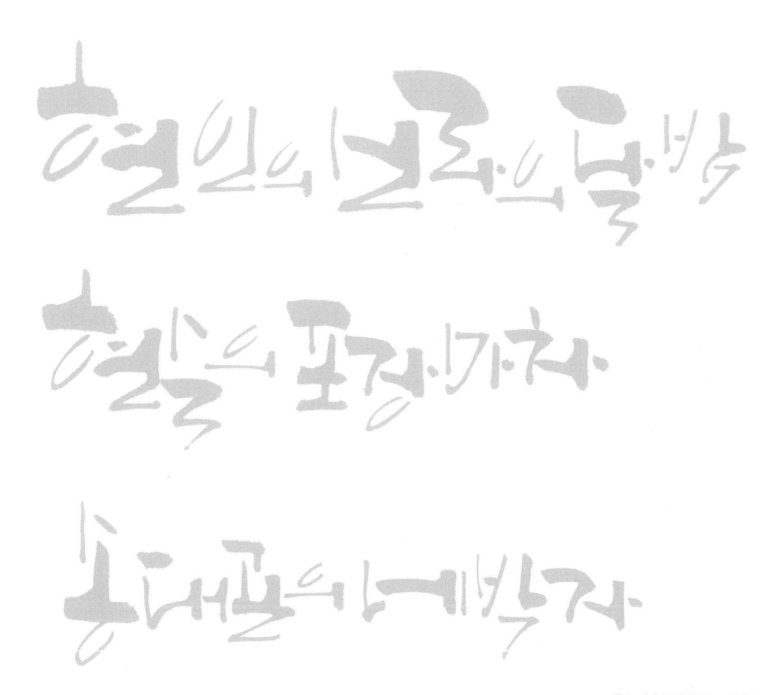

캘리그라피 문장을 한 줄로 표현한다.

캘리그라피 문장을 아래처럼 두 줄로 배치해 표현한다.

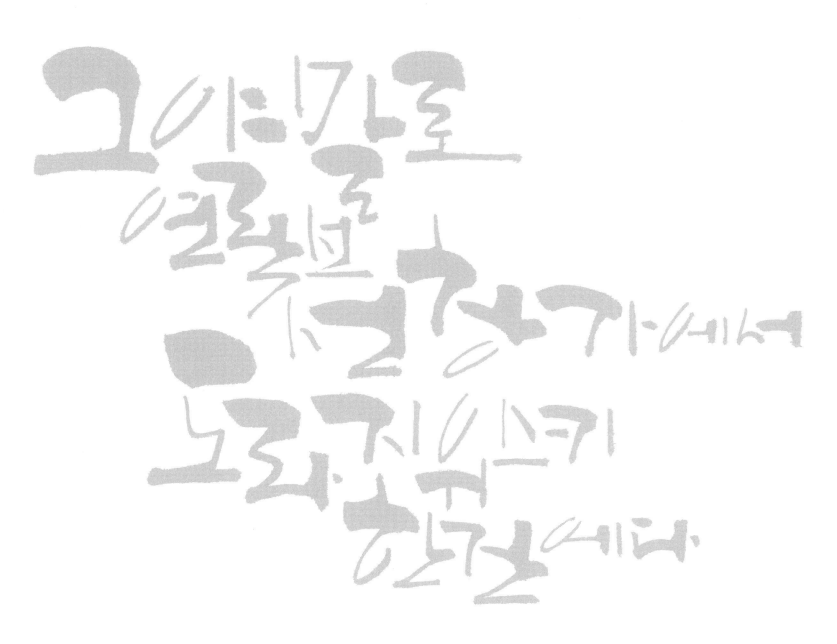

문장 쓰기의 경우 글자의 크기를 다양하게 하고, 높낮이와 글자 사이의 여백을 최대한 줄여 덩어리감을 주는 것이 좋다. 또한 중요하지 않은 단어는 작게 표현한다.

사랑합니다

사랑하세요

사랑합니다

청목어눌체는 통일감보다 자유로운 형태로 표현한다.

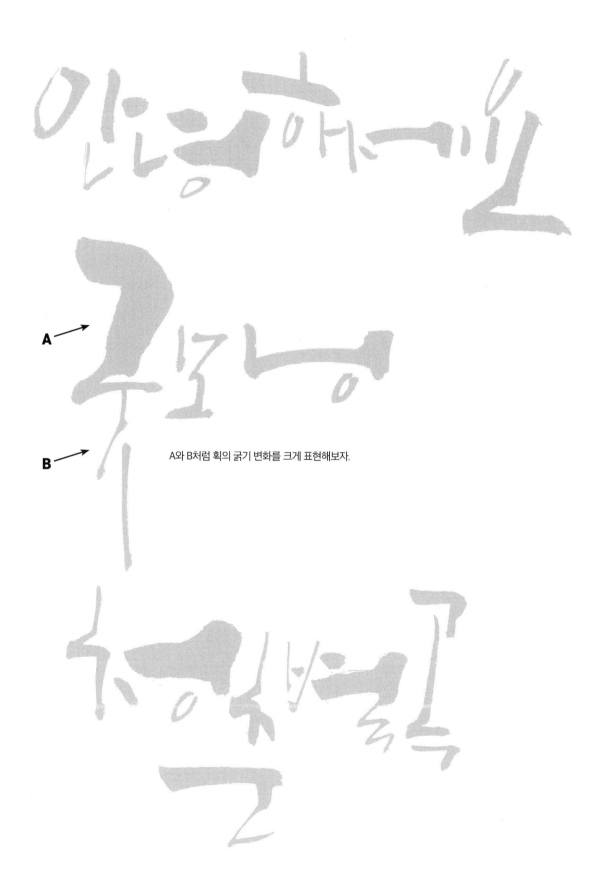

A와 B처럼 획의 굵기 변화를 크게 표현해보자.

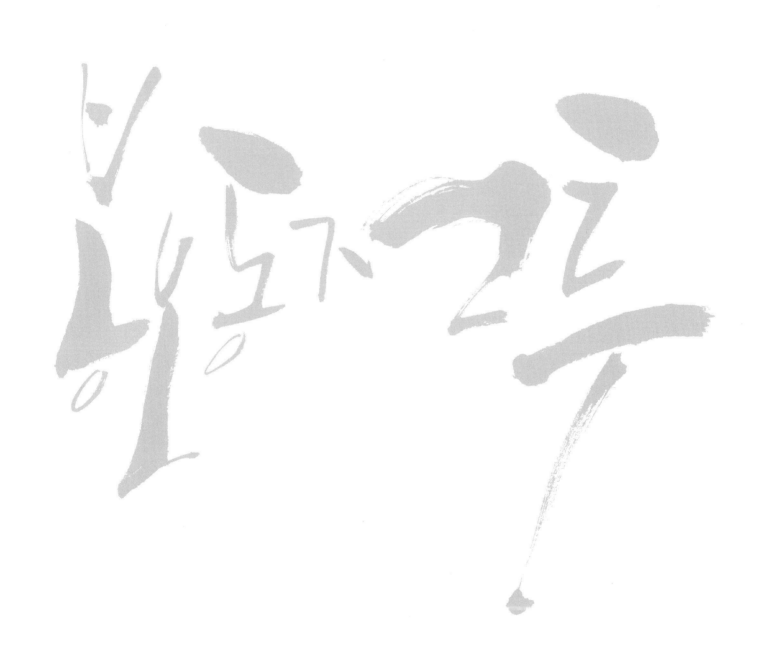

붓의 필압을 극대화해 표현한 청목어눌체이다.

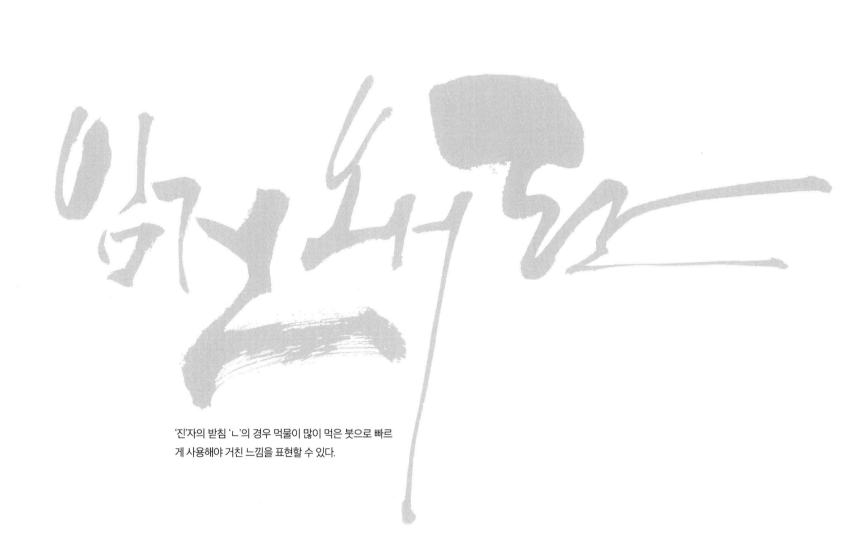

'진'자의 받침 'ㄴ'의 경우 먹물이 많이 먹은 붓으로 빠르
게 사용해야 거친 느낌을 표현할 수 있다.

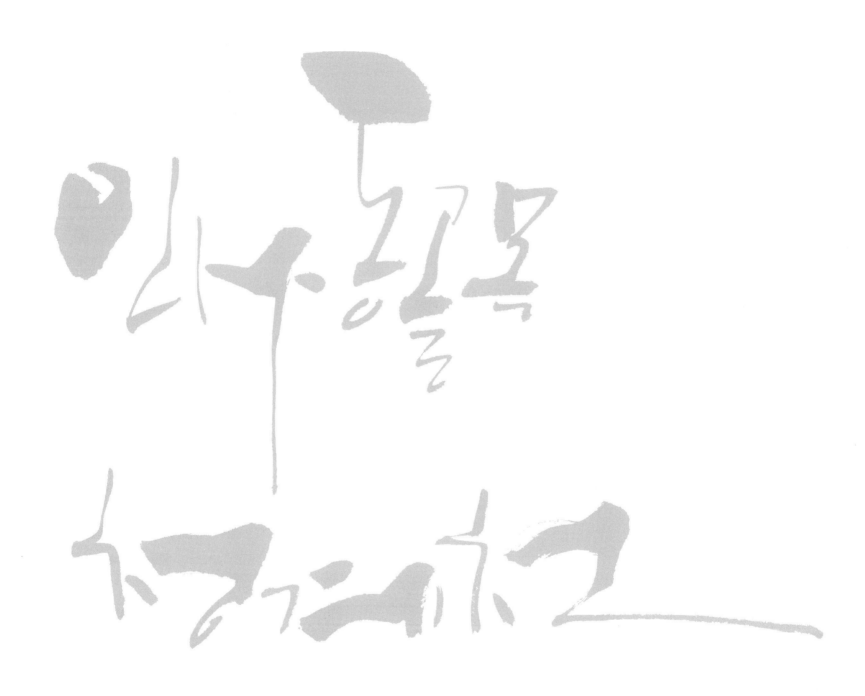

획의 굵기 차이를 극대화해 표현한 청목어눌체이다. 같은 글자 안에서 굵기 변화를 표현한다.

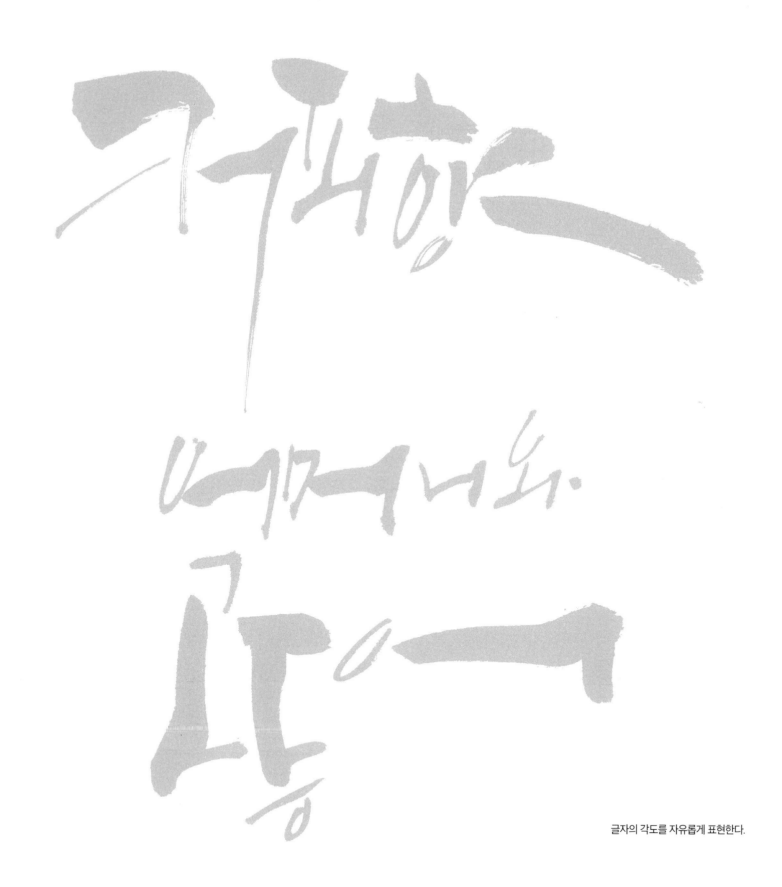

글자의 각도를 자유롭게 표현한다.

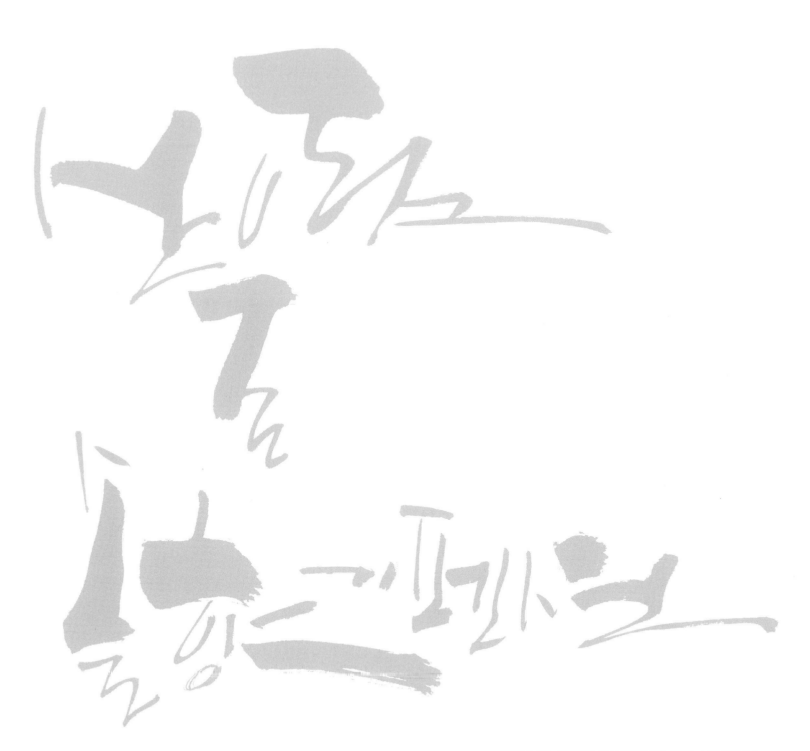

청목어눌체는 조형미를 살리며 자유롭게 표현하는 것이 특징이다.

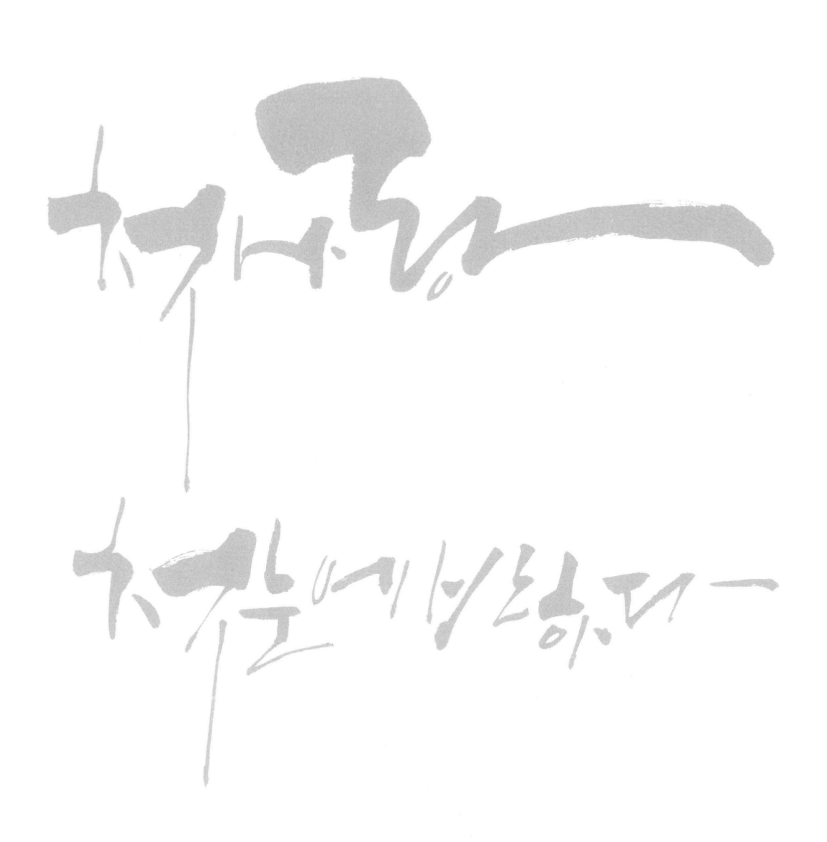

꽃에서 고향
봄
바람은 꽃의 씨앗

거북은 멍져

코끼몬항기

능어에프흐끼

찬란한 봄이

강물에 흘

정겨움에

흙가에핀 꽃보고효

밤에피는 장미

딸기꽃혼은 다야흥

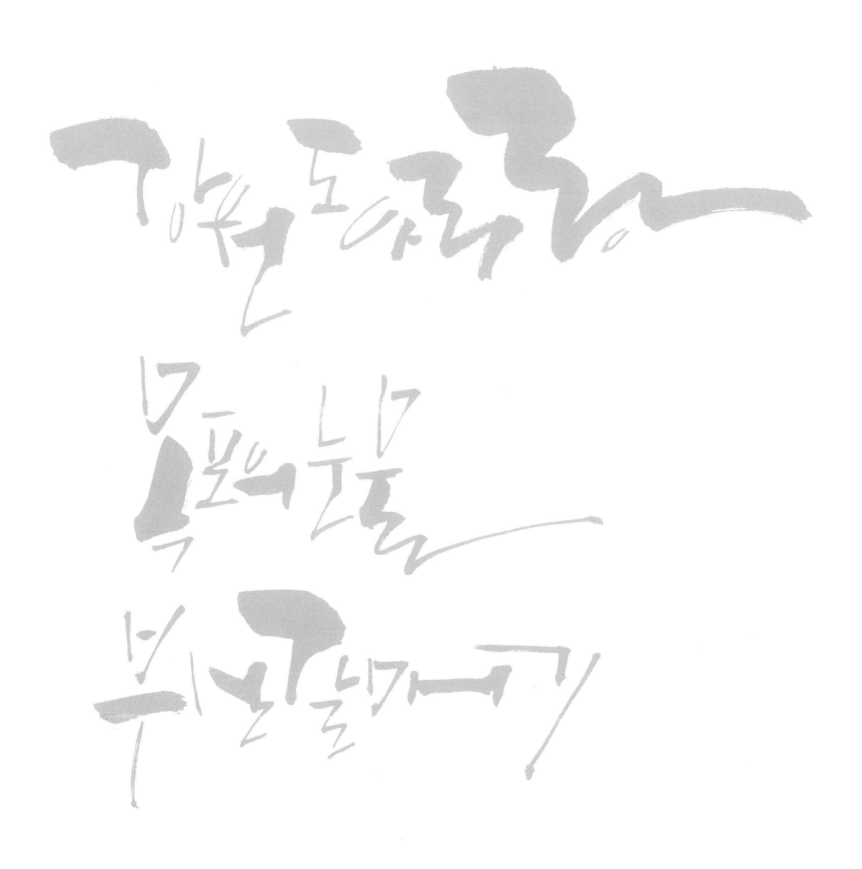

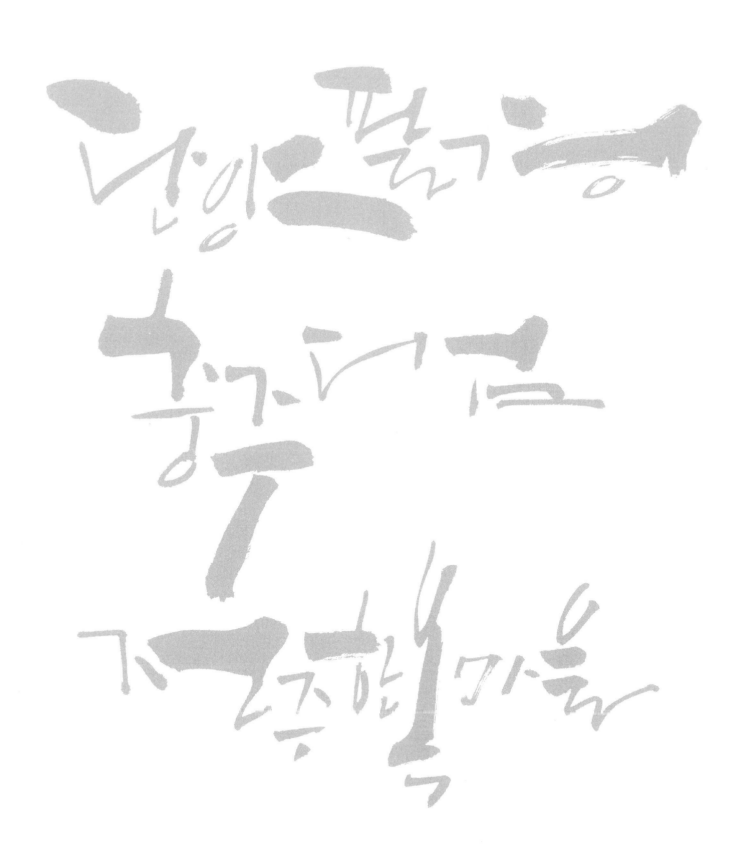

우런한길밖

이방그네의

나중엽

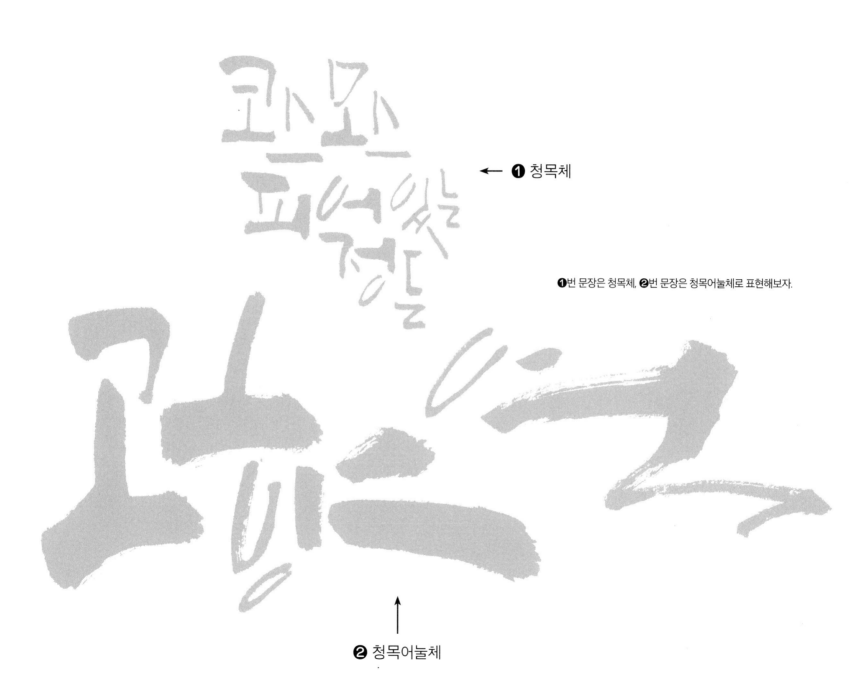

← ❶ 청목체

❶번 문장은 청목체, ❷번 문장은 청목어눌체로 표현해보자.

❷ 청목어눌체

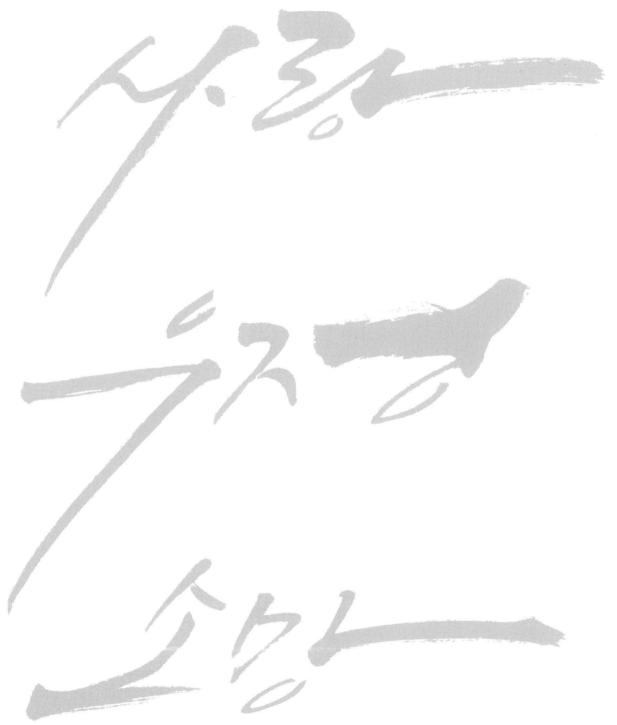

날려 쓰는 캘리그라피는 붓을 빠른 속도로 사용해야 가능하다.

붓선회. 연장

수선회 향기

날카로운 캘리그라피는 붓의 끝을 빠른 속도로 사용해야 가능하다.

쉽고 재미있게 따라쓰며 배우는 청목캘리그라피

초판 1쇄 발행 2021년 02월 20일

글쓴이　　김상돈

펴낸이　　김왕기
편집부　　원선화, 김한솔
디자인　　푸른영토 디자인실

펴낸곳　　**푸른e미디어**
주소　　　경기도 고양시 일산동구 장항동 865 코오롱레이크폴리스1차 A동 908호
전화　　　(대표)031-925-2327, 070-7477-0386~9 · 팩스 | 031-925-2328
등록번호　제2005-24호.(2005년 4월 15일)
홈페이지　www.blueterritory.com
전자우편　book@blueterritory.com

ISBN 979-11-88287-22-2　　13650
ⓒ김상돈, 2021